KB038723

오늘부터 _____의 글씨에

미꽃체가 새롭게 피어납니다

.

NEW 미꽃체 필사 노트

일러두기

- 이 책은 미꽃 최현미 작가가 직접 만든 손글씨인 미꽃체와 작가의 감성으로 직접 뽑은 좋은 시와 글귀로 새로운 손글씨 필사 경험을 할 수 있도록 만들었습니다.

- 본문에 수록된 작품은 창작자이신 작가님들로부터 수록을 허락을 받았습니다. 작품의 출처는 이 책의 230쪽에 정리하여 수록을 했습니다. 미꽃체로 아름다운 작품을 필사할 수 있도록 수록을 허락해주신 작가님들께 감사 인사를 드립니다.

- 책 속에 수록된 모든 그림은 미꽃 최현미 작가가 모두 직접 그렸습니다. (수강생 작품 제외)

NEW 미꽃체 필사 노트

NEW 미꽃체 손글씨로 따라 쓰는 감성 필사

미꽃 최현미 지음

시원북스

안녕하세요. 미꽃입니다.

제가 만든 미꽃체를 사랑해주시고 손글씨에 진심이신 여러분과 제가 이번에 새롭게 준비한 이 책으로 만나게 되어서 너무 기쁘고 설레는 마음입니다.

2021년 6월에 미꽃체 쓰는 법을 정리한 저의 첫 책《미꽃체 손글씨 노트》를 출간하고 2년이라는 시간이 흐르는 동안 더욱 정교해진 미꽃체를 새롭게 소개해드리기 위해 2023년 6월《NEW 미꽃체 손글씨 노트》를 선보이면서 과분할 만큼 큰 사랑을 받고 있습니다.

2022년 4월에는 미꽃체 첫 필사집《미꽃체 필사 노트》를 펴냈고, 그로부터 1년여 뒤인 2023년 6월에 독자 여러분의 피드백을 반영해서 같은 책의 개정판을 출간하기도 했어요.《미꽃체 필사 노트》도 여러분께서 꾸준히 사랑을 해주시고 좋은 리뷰를 많이 올려주셔서 감사드려요.

저는 지금도 매일 하루도 빠짐없이 미꽃체를 연습하고 있고 제 SNS에도 작품을 올리고 있는데요, 항상 처음과 같은 마음으로 열심히 글씨

를 쓰면서도 미꽃체를 사랑해주시는 많은 분께 제 마음과 글씨가 책으로도 잘 전달될 수 있도록 많은 고민을 하면서 책을 만들고 있습니다.

제가 만든 미꽃체인 만큼 책을 출간할 때도 한 권 한 권 제 분신처럼 최선을 다해 만들고 있지만 혹시라도 부족한 부분이 있지 않을지, 아쉽게도 두루 살피지 못한 부분이 있지 않을지 걱정도 많이 했어요.

그래서 여러분들이 보내주신 피드백은 하나하나 모두 감사하게 읽고 다음 책을 만들 때 참고해서 반영하고 있어요. 책의 디자인과 감성적인 부분에 있어서도 미꽃체를 사랑해주시는 여러분들의 감성과 취향을 생각하며 마음에 드실 수 있도록 꼼꼼하게 신경을 쓰고 있습니다.

이번에 새롭게 선보이는 이 책《NEW 미꽃체 필사 노트》도 새로운 미꽃체로 쓴 필사집을 소개해드리고 싶기도 했고,《미꽃체 필사 노트》이후 또 다른 미꽃체 필사집을 기다리시는 팬분들을 위해 혼신의 힘을 다해 준비하게 되었어요.

제가 늘 말씀을 드리는 것처럼 미꽃체를 사랑해주시는 분들을 보며 글씨를 쓰는 보람을 느낄 수 있었고, 제가 더 열심히 글씨를 쓰게 된 건

모두 미꽃체를 사랑해주신 여러분 덕분이기 때문입니다.

그래서 이번에는 제가 평소에 사랑하는 작품, 제 감성과 맞닿아 있어서 여러분께도 함께 공유하고 싶은 소중한 작품들을 새로운 미꽃체로 제 마음을 담아 한 자 한 자 다시 적었습니다. 그리고 이 책이 여러분께 특별한 선물이 될 수 있도록 제가 직접 그린 그림들을 처음으로 책 속에 함께 담았어요.

뿐만 아니라 그동안 저와 함께 미꽃체를 연습하신 수강생 분들 중에서 여섯 분을 뽑아서 미꽃체로 직접 쓰신 작품을 함께 수록하기로 했어요. 제가 쓴 미꽃체 필사 작품들 사이사이에서 수강생 분들의 작품을 확인하실 수 있을 거예요. 열심히 연습하시면 이렇게 멋진 미꽃체 손글씨를 쓰실 수 있을 거예요.

그리고 이 책에 수록된 모든 작품과 글귀는 제가 직접 찾은 작품들이에요. 제 감성, 제 취향에 꼭 맞는 멋진 시 작품과 문장으로 미꽃체와 손글씨를 사랑하시는 여러분들도 이미 좋아하시거나 좋아하시게 되리라 믿어 의심치 않습니다.

이 자리를 빌어서 미꽃체 필사집에 멋진 작품들을 수록할 수 있도록 허락해주신 작가님들께 머리 숙여 진심으로 감사 인사를 전해드려요.

　앞으로도 미꽃체 손글씨를 많이 사랑해주시고요, 이 책에 수록된 멋진 작품들도 여러분께서 필사하시면서 감상하시고 많은 사랑을 전해주시길 부탁드려요.

　오늘도 미꽃체로 여러분과 만날 수 있어서 행복합니다.

2024년 5월
새로운 미꽃체 필사집을 소개하며
미꽃 최현미 씀

차례

마음을 다해 편지를 썼다
지우고 고쳐 쓰며 당신을 생각했다

구겨진 편지는 고백하지 않는다
/
안 리 타

구겨진 편지는 고백하지 않는다

안리타

마음을 다해 편지를 썼다.
지우고 고쳐 쓰며 당신을 생각했다.
수신자를 잃은 빼곡한 문장은 갈 곳이 없어서
때로는 비행기를 접고
때로는 종이 새를 접고
때론 두 주먹을 꼭 쥐었다.
날지 않는다. 울지 않는다.
구겨진 편지는 고백하지 않는다.
문장을 다 지운 그 자리엔
침묵이 곁에 남아 나를 돌본다.

밤이 내린다.
나의 편지는 한 장뿐이며
마음을 멈출 수 없었으므로
검게 물들어가는 백지를 만지며 논다.
미련 없이 놀았다.

구겨진 편지는 고백하지 않는다

안리타

마음을 다해 편지를 썼다.
지우고 고쳐 쓰며 당신을 생각했다.
수신자를 잃은 배곡한 문장은 갈 곳이 없어서
때로는 비행기를 접고
때로는 종이 새를 접고
때론 두 주먹을 꼭 쥐었다.
날지 않는다. 울지 않는다.
구겨진 편지는 고백하지 않는다.
문장을 다 지운 그 자리엔
침묵이 곁에 남아 나를 돌본다.

밤이 내린다.
나의 편지는 한 장뿐이며
마음을 멈출 수 없었으므로
검게 물들어가는 백지를 만지며 논다.
미련 없이 놀았다.

구겨진 편지는 고백하지 않는다

안리타

마음을 다해 편지를 썼다.
지우고 고쳐 쓰며 당신을 생각했다.
수신자를 잃은 빼곡한 문장은 갈 곳이 없어서
때로는 비행기를 접고
때로는 종이 새를 접고
때론 두 주먹을 꼭 쥐었다.
날지 않는다. 울지 않는다.
구겨진 편지는 고백하지 않는다.
문장을 다 지운 그 자리엔
침묵이 곁에 남아 나를 돌본다.

밤이 내린다
나의 편지는 한 장뿐이며
마음을 멈출 수 없었으므로
검게 물들어가는 백지를 만지며 논다.
미련 없이 놀았다.

저마다 마음속에
애틋한 노스탤지어가 있다

Nostalgie
/
안 리 타

Nostalgie

안리타

저마다 마음속에 애틋한 노스탤지어가 있다.
우리는 가슴 한편 어렴풋한 그림을 그리며
현재를 살고 있는지도 모른다.
먼 동경이 삶의 전부일지도 모른다. 사실은
다들 그렇게 공허하게 무언가를 향하며 살아간다.

어쩌면 내가 사랑한 건 당신이 아닌
내가 이루고픈 사랑의 동경이었는지도 모른다.
그러니까 마음속에 채워지지 않는
미완의 환상 때문인지도 모른다.

Nostalgie

안리타

저마다 마음속에 애틋한 노스탤지어가 있다.
우리는 가슴 한편 어렴풋한 그림을 그리며
현재를 살고 있는지도 모른다.
먼 동경이 삶의 전부일지도 모른다. 사실은
다들 그렇게 공허하게 무언가를 향하며 살아간다.

어쩌면 내가 사랑한 건 당신이 아닌
내가 이루고픈 사랑의 동경이었는지도 모른다.
그러니까 마음속에 채워지지 않는
미완의 환상 때문인지도 모른다.

Nostalgie

안리타

저마다 마음속에 애틋한 노스탤지어가 있다.
우리는 가슴 한편 어렴풋한 그림을 그리며
현재를 살고 있는지도 모른다.
먼 동경이 삶의 전부일지도 모른다. 사실은
다들 그렇게 공허하게 무언가를 향하며 살아간다.

어쩌면 내가 사랑한 건 당신이 아닌
내가 이루고픈 사랑의 동경이었는지도 모른다.
그러니까 마음속에 채워지지 않는
미완의 환상 때문인지도 모른다.

가만히 파도 소리를 듣는다.

Meer
/
안 리 타

Meer

안리타

가만히 파도 소리를 듣는다.

파도는 당신의 맥박을 닮았고,
더 이상 언어 따위는 종말해도 무관할
이 순간을 닮았고,
부서져도 좋을 심장을 닮았다.

오래전 당신과 나는
어쩌면 진짜
하나의 바다였다고 생각했다.

Meer 바다

Meer

안리타

가만히 파도 소리를 듣는다.

파도는 당신의 맥박을 닮았고,
더 이상 언어 따위는 종말해도 무관할
이 순간을 닮았고,
부서져도 좋을 심장을 닮았다.

오래전 당신과 나는
어쩌면 진짜
하나의 바다였다고 생각했다.

Meer

안리타

가만히 파도 소리를 듣는다.

파도는 당신의 맥박을 닮았고,
더 이상 언어 따위는 종말해도 무관할
이 순간을 닮았고,
부서져도 좋을 심장을 닮았다.

오래전 당신과 나는
어쩌면 진짜
하나의 바다였다고 생각했다.

길을 걷던
내 발치 앞에도
꽃의 울음이
한가득이었다.

꽃의 울음
/
안 리 타

꽃의 울음

안리타

꽃들은 나무의 눈물인 게 분명하다.
나무는 이 악문 단단한 수피 안에서
저 짙은 향기를 어떻게 참았을까.

산책을 하면 아카시꽃 향기가 지독했다.

한 그루 한 그루 툭, 툭,
눈물이 터져버린 숲에는
꽃과 꽃이 서둘러 동요하고
나무와 나무가 서로를 부둥켜안았다.

길을 걷던 내 발치 앞에도
꽃의 울음이 한가득이었다.

꽃의 울음

안리타

꽃들은 나무의 눈물인 게 분명하다.
나무는 이 악문 단단한 수피 안에서
저 짙은 향기를 어떻게 참았을까.

산책을 하면 아카시꽃 향기가 지독했다.

한 그루 한 그루 툭, 툭,
눈물이 터져버린 숲에는
꽃과 꽃이 서둘러 동요하고
나무와 나무가 서로를 부둥켜안았다.

길을 걷던 내 발치 앞에도
꽃의 울음이 한가득이었다

꽃의 울음

안리타

꽃들은 나무의 눈물인 게 분명하다.
나무는 이 악문 단단한 수피 안에서
저 짙은 향기를 어떻게 참았을까.

산책을 하면 아카시꽃 향기가 지독했다.

한 그루 한 그루 툭, 툭,
눈물이 터져버린 숲에는
꽃과 꽃이 서둘러 동요하고
나무와 나무가 서로를 부둥켜안았다.

길을 걷던 내 발치 앞에도
꽃의 울음이 한가득이었다.

밤공기 속에 누가 이토록 숨 쉬는 문장을 숨겼나.

산책
/
안 러 타

산책

안리타

잠 오지 않는 새벽엔 산책을 한다.
밤새 여러 번 나갔다가 들어온다.
그러고 보니 산책은 살아있는 책이라 산책인가.

밤공기 속에 누가 이토록 숨 쉬는 문장을 숨겼나.

산책

안리타

잠 오지 않는 새벽엔 산책을 한다.
밤새 여러 번 나갔다가 들어온다.
그러고 보니 산책은 살아있는 책이라 산책인가.

밤공기 속에 누가 이토록 숨 쉬는 문장을 숨겼나.

산책

안리타

잠 오지 않는 새벽엔 산책을 한다.
밤새 여러 번 나갔다가 돌어온다.
그러고 보니 산책은 살아있는 책이라 산책인가.

밤공기 속에 누가 이토록 숨 쉬는 문장을 숨겼나.

다음의 것들을 그리워하기 시작한다

안리타

한동안은 바다가 보고 싶어 펑펑 울기도 했다.
참다가 꾹꾹 눌러 참다가 몇 달 뒤 바다를 보러 갔다.
그러나 한껏 그리워하다가 마주한 바다는 이상하게도
큰 감흥을 주지 않는 것이다.
뭐지, 그토록 보고 싶었던 바다가 눈앞에 펼쳐졌는데,
뭐지, 생각했다.
아무래도 나는 바다를 보고 싶은 게 아니라
당신과 함께 있고 싶었던 거구나, 생각했다.
아니면 바다가 보고 싶다는 그 생각을 그리워했던 거구나,
생각했다. 당신은 이제 내 곁에 없다.
함께 있고 싶었던 마음도 이곳에 없다.
이제는 바다가 보고 싶은 마음도 이곳에 없다.
파도가 한참을 출렁이는 겨울 바다를 바라보고 있었는데

이제 나는 다음의 것들을 그리워하기 시작한다.

꿈이 @ ggum_e_calli

다음의 것들을 그리워하기 시작한다

안리타

한동안은 바다가 보고 싶어 펑펑 울기도 했다.
참다가 꾹꾹 눌러 참다가 몇 달 뒤 바다를 보러 갔다.
그러나 한껏 그리워하다가 마주한 바다는 이상하게도
큰 감흥을 주지 않는 것이다.
뭐지, 그토록 보고 싶었던 바다가 눈앞에 펼쳐졌는데,
뭐지, 생각했다.
아무래도 나는 바다를 보고 싶은 게 아니라
당신과 함께 있고 싶었던 거구나, 생각했다.
아니면 바다가 보고 싶다는 그 생각을 그리워했던 거구나
생각했다. 당신은 이제 내 곁에 없다.
함께 있고 싶었던 마음도 이곳에 없다.
이제는 바다가 보고 싶은 마음도 이곳에 없다.
파도가 한참을 출렁이는 겨울 바다를 바라보고 있었는데

이제 나는 다음의 것들을 그리워하기 시작한다.

다음의 것들을 그리워하기 시작한다

안리타

한동안은 바다가 보고 싶어 펑펑 울기도 했다
참다가 꾹꾹 눌러 참다가 몇 달 뒤 바다를 보러 갔다.
그러나 한껏 그리워하다가 마주한 바다는 이상하게도
큰 감흥을 주지 않는 것이다.
뭐지, 그토록 보고 싶었던 바다가 눈앞에 펼쳐졌는데,
뭐지, 생각했다.
아무래도 나는 바다를 보고 싶은 게 아니라
당신과 함께 있고 싶었던 거구나, 생각했다.
아니면 바다가 보고 싶다는 그 생각을 그리워했던 거구나,
생각했다. 당신은 이제 내 곁에 없다.
함께 있고 싶었던 마음도 이곳에 없다.
이제는 바다가 보고 싶은 마음도 이곳에 없다.
파도가 한참을 출렁이는 겨울 바다를 바라보고 있었는데

이제 나는 다음의 것들을 그리워하기 시작한다.

다음의 것들을 그리워하기 시작한다

안라티

한동안은 바다가 보고 싶어 펑펑 울기도 했다.
참다가 꾹꾹 눌러 참다가 몇 달 뒤 바다를 보러 갔다.
그러나 한껏 그리워하다가 마주한 바다는 이상하게도
큰 감흥을 주지 않는 것이다.
뭐지, 그토록 보고 싶었던 바다가 눈앞에 펼쳐졌는데,
뭐지, 생각했다.
아무래도 나는 바다를 보고 싶은 게 아니라
당신과 함께 있고 싶었던 거구나, 생각했다.
아니면 바다가 보고 싶다는 그 생각을 그리워했던 거구나,
생각했다. 당신은 이제 내 곁에 없다
함께 있고 싶었던 마음도 이곳에 없다.
이제는 바다가 보고 싶은 마음도 이곳에 없다.
파도가 한참을 출렁이는 겨울 바다를 바라보고 있었는데

이제 나는 다음의 것들을 그리워하기 시작한다.

청춘의 토마토 한 송이가

토마토 레시피

/

차 정 은

토마토 레시피

차정은

낭만 속 바닷물 20g
여름 한 스푼 50g
해변 속 뜨겁게 달궈진 조개껍데기 2개
갈대밭에 매달린 꿀 80g

마지막으로 뜨거운 사랑을 함께
8분 동안 구워내면

노을 진 들판에 홀로 남겨진
청춘의 토마토 한 송이가

토마토 레시피

낭만 속 바닷물 20g
여름 한 스푼 50g
해변 속 뜨겁게 달궈진 조개껍데기 2개
갈대밭에 매달린 꿀 80g

마지막으로 뜨거운 사랑을 함께
8분 동안 구워내면

노을 진 들판에 홀로 남겨진
청춘의 토마토 한 송이가

토마토 레시피

최정은

낭만 속 바닷물 20g
여름 한 스푼 50g
해변 속 뜨겁게 달궈진 조개껍데기 2개
갈대밭에 매달린 꿀 80g

마지막으로 뜨거운 사랑을 함께
8분 동안 구워내면

노을 진 들판에 홀로 남겨진
청춘의 토마토 한 송이가

해변가 위 버려진 붉은 조각들은 빛이 나고
물과 맞닿은 금빛 모래들은 황빛의 풍경이었지
차갑게 물든 바다에 발을 담그고
낡은 의자에 앉아 뜨거운 물을 들이붓고
비집고 나오던 새빨간 열기들은
붉은 석류를 매달던 토마토 같았어

"우리의 여름은 노을 진 추억이었고.."

푸르게 피어난 토마토가 붉게 익어 물러질 때까지
나는 그때의 향기를 비집기로 했어

"그리도 열망하던 붉은 입자는
그리도 뜨거운 여름날에 사랑을 심어주고.."

토마토 컵라면
차정은

곰순이 ⓘ seojm12

수강생 '곰순이' 님의 작품

토마토 컵라면

차정은

해변가 위 버려진 붉은 조각들은 빛이 나고
물과 맞닿은 금빛 모래들은 황빛의 풍경이었지

차갑게 물든 바다에 발을 담그고
낡은 의자에 앉아 뜨거운 물을 들이붓고

비집고 나오던 새빨간 열기들은
붉은 석류를 매달던 토마토 같았어

우리의 여름은 노을 진 추억이었고

푸르게 피어난 토마토가 붉게 익어 물러질 때까지
나는 그때의 향기를 비집기로 했어

그리도 열망하던 붉은 입자는
그리도 뜨거운 여름날에
사랑을 심어주고

토마토 컵라면

차경은

해변가 위 버려진 붉은 조각들은 빛이 나고
물과 맞닿은 금빛 모래들은 황빛의 풍경이었지

차갑게 물든 바다에 발을 담그고
낡은 의자에 앉아 뜨거운 물을 들이붓고

비집고 나오던 새빨간 열기들은
붉은 석류를 매달던 토마토 같았어

우리의 여름은 노을 진 추억이었고

푸르게 피어난 토마토가 붉게 익어 물러질 때까지
나는 그때의 향기를 비집기로 했어

그리도 열망하던 붉은 입자는
그리도 뜨거운 여름날에
사랑을 심어주고

토마토 컵라면

차정은

해변가 위 버려진 붉은 조각들은 빛이 나고
물과 맞닿은 금빛 모래들은 황빛의 풍경이었지

차갑게 물든 바다에 발을 담그고
낡은 의자에 앉아 뜨거운 물을 들이붓고

비집고 나오던 새빨간 열기들은
붉은 석류를 매달던 토마토 같았어

우리의 여름은 노을 진 추억이었고

푸르게 피어난 토마토가 붉게 익어 물러질 때까지
나는 그때의 향기를 비집기로 했어

그리도 열망하던 붉은 입자는
그리도 뜨거운 여름날에
사랑을 심어주고

한 날의 청춘을 바친 붉은 사랑들은
푸르른 주파수를 찾아 떠나간다

토마토 소년
/
차 정 은

토마토 소년

차정은

샛노란 햇볕이 들판을 감쌀 때,
곧은 아이는 땅을 판다

청춘을 담아 농사하며 낭만을 담은 열매는
맺어 툭 떨어지고
맹렬히 담은 사랑들은 빨갛게 물들어 든다

한 낮의 청춘을 바친 붉은 사랑들은
푸르른 주파수를 찾아 떠나간다

토마토 소년

차정은

샛노란 햇볕이 돌판을 감쌀 때,
곧은 아이는 땅을 판다

청춘을 담아 농사하며 낭만을 담은 열매는
맺어 툭 떨어지고
맹렬히 담은 사랑들은 빨갛게 물들어 든다

한 날의 청춘을 바친 붉은 사랑들은
푸르른 주파수를 찾아 떠나간다

토마토 소년

차정은

샛노란 햇볕이 들판을 감쌀 때,
곧은 아이는 땅을 판다

청춘을 담아 농사하며 낭만을 담은 열매는
맺어 툭 떨어지고
맹렬히 담은 사랑들은 빨갛게 물들어 든다

한 낮의 청춘을 바친 붉은 사랑들은
푸르른 주파수를 찾아 떠나간다

여름의 꽃말은 지나간 청춘이니 말이야

사계의 꽃집

/

차 정 은

사계의 꽃집

차정은

우리가 맞대면 백합은 사랑을 말한 채
나의 순결은 우주에 보내고

그렇게 꽂힌 유리병은 값싼 유리일 뿐이니

청춘의 꽃말은
아름답다고 하니까

여름의 꽃말은 지나간 청춘이니 말이야

사계의 꽃집

우리가 맞대면 백합은 사랑을 말한 채
나의 순결은 우주에 보내고

그렇게 꽂힌 유리병은 값싼 유리일 뿐이니

청춘의 꽃말은
아름답다고 하니까

여름의 꽃말은 지나간 청춘이니 말이야

사계의 꽃집

차정온

우리가 맞대면 백합은 사랑을 말한 채
나의 순결은 우주에 보내고

그렇게 꽂힌 유리병은 값싼 유리일 뿐이니

청춘의 꽃말은
아름답다고 하니까

여름의 꽃말은 지나간 청춘이니 말이야

to。

청춘을 맞이하는 자세 차정은

예쁘게 포장된
사랑을 열어볼 때
우리는 서로의
숨결을 나눠 가졌어

꽃을 수놓은 편지지에
빼곡하게 적힌 단어들은
되짚을 때마다
사랑을 담아 보냈지

문 닫은 학교에 걸어둔
붉은 자물쇠는
걸어 잠굴 열쇠가 없어서
힘없이 매달려 있기만 했었지

우리의 청춘이 지나고 어른이 되었을 때
돌아보면 그 자물쇠가 걸맞을 열쇠는 어쩌면
우리의 하나뿐인 순수였을 거야

from。수란꼴 ⓞsooran_ggol

수강생 '수란꼴' 님의 작품

청춘을 맞이하는 자세

차정은

예쁘게 포장된 사랑을 열어볼 때
우리는 서로의 숨결을 나눠 가졌어

꽃을 수놓은 편지지에 빼곡하게 적힌 단어들은
되짚을 때마다 사랑을 담아 보냈지

문 닫은 학교에 걸어둔 붉은 자물쇠는
걸어 잠굴 열쇠가 없어서
힘없이 매달려 있기만 했었지

우리의 청춘이 지나고 어른이 되었을 때

돌아보면 그 자물쇠가 걸맞을 열쇠는 어쩌면

우리의 하나뿐인 순수였을 거야.

청춘을 맞이하는 자세

차정은

예쁘게 포장된 사랑을 열어볼 때
우리는 서로의 숨결을 나눠 가졌어

꽃을 수놓은 편지지에 빼곡하게 적힌 단어들은
되짚을 때마다 사랑을 담아 보냈지

문 닫은 학교에 걸어둔 붉은 자물쇠는
걸어 잠글 열쇠가 없어서
힘없이 매달려 있기만 했었지

우리의 청춘이 지나고 어른이 되었을 때

돌아보면 그 자물쇠가 걸맞을 열쇠는 어쩌면

우리의 하나뿐인 순수였을 거야.

청춘을 맞이하는 자세

학정은

예쁘게 포장된 사랑을 열어볼 때
우리는 서로의 숨결을 나눠 가졌어

꽃을 수놓은 편지지에 빼곡하게 적힌 단어들은
되짚을 때마다 사랑을 담아 보냈지

문 닫은 학교에 걸어둔 붉은 자물쇠는
걸어 잠글 열쇠가 없어서
힘없이 매달려 있기만 했었지

우리의 청춘이 지나고 어른이 되었을 때

돌아보면 그 자물쇠가 걸맞을 열쇠는 어쩌면

우리의 하나뿐인 순수였을 거야

눌어붙은 새까만 향들이 물거품을 삼킨다.

새까만 달동네
/
차 정 은

새까만 달동네

차정은

발길없는 세상은 별들을 수놓고
장작이 타는 소리는 탄내가 귀에 감기니

눌어붙은 새까만 향들이 물거품을 삼킨다.

새까만 달동네

차정은

발길없는 세상은 별들을 수놓고
장작이 타는 소리는 탄내가 귀에 감기니

눌어붙은 새까만 향들이 물거품을 삼킨다.

새까만 달동네

차정은

발길없는 세상은 별들을 수놓고
장작이 타는 소리는 탄내가 귀에 감기니

눌어붙은 새까만 향늘이 물거품을 삼킨다.

푹푹 쩌내려 가는 여름,
그리고 바다의 예쁜 파도 소리
네 잇자국의 푸른 향기를 작은 유리병에 담았다

어항별 : 어항에 갇혀 맴도는 향기

/

차 정 은

어항별 : 어항에 갇혀 맴도는 향기

차정은

푹푹 쪄내려 가는 여름,
그리고 바다의 예쁜 파도 소리
네 잇자국의 푸른 향기를 작은 유리병에 담았다

비가 갠 뒤 청명한 날씨는 습한 소리를 맞이하곤 해
예쁘게 빛나던 소리를 악보에 그려가고,
담아낸 향기를 모으고

그렇게 예쁘게 피어난 향기들은 어항에 갇혀
소나기와 함께 맴돌아 사라져버리지

어항별 : 어항에 갇혀 맴도는 향기

차정은

푹푹 쪄내려 가는 여름,
그리고 바다의 예쁜 파도 소리
네 잇자국의 푸른 향기를 작은 유리병에 담았다

비가 갠 뒤 청명한 날씨는 습한 소리를 맞이하곤 해
예쁘게 빛나던 소리를 악보에 그려가고,
담아낸 향기를 모으고

그렇게 예쁘게 피어난 향기들은 어항에 갇혀
소나기와 함께 맴돌아 사라져버리지

어항별 : 어항에 갇혀 맴도는 향기

차정은

푹푹 쪄내려 가는 여름,
그리고 바다의 예쁜 파도 소리
네 잇자국의 푸른 향기를 작은 유리병에 담았다

비가 갠 뒤 청명한 날씨는 습한 소리를 맞이하곤 해
예쁘게 빛나던 소리를 악보에 그려가고,
담아낸 향기를 모으고

그렇게 예쁘게 피어난 향기들은 어항에 갇혀
소나기와 함께 맴돌아 사라져버리지

바닷물을 마셨어야지.
사랑한다면

고래를 사랑하는 법

정철

고래를 사랑하니?
사랑해. 너무너무 사랑해.
하지만 난 수영을 못해
고래에게 가까이 다가갈 수 없어
절망이야.

바닷물을 마셨어야지, 사랑한다면.

고래를 사랑하는 법

정철

고래를 사랑하니?
사랑해. 너무너무 사랑해.
하지만 난 수영을 못해
고래에게 가까이 다가갈 수 없어
절망이야.

바닷물을 마셨어야지, 사랑한다면.

고래를 사랑하는 법

컷컷

고래를 사랑하니?
사랑해. 너무너무 사랑해.
하지만 난 수영을 못해.
고래에게 가까이 다가갈 수 없어.
절망이야.

바닷물을 마셨어야지, 사랑한다면.

그러니 그대는 나의 여름이 되세요

도둑이 든 여름 / 서 덕 춘

도둑이 든 여름

서덕준

나의 여름이 모든 색을 잃고
흑백이 되어도 좋습니다
내가 세상의 꽃들과 들풀,
숲의 색을 모두 훔쳐올 테니
전부 그대의 것 하십시오
그러니 그대는 나의 여름이 되세요

도둑이 든 여름

서덕준

나의 여름이 모든 색을 잃고
흑백이 되어도 좋습니다
내가 세상의 꽃들과 들풀,
숲의 색을 모두 훔쳐올 테니
전부 그대의 것 하십시오
그러니 그대는 나의 여름이 되세요

도둑이 든 여름

서덕준

나의 여름이 모든 색을 잃고
흑백이 되어도 좋습니다
내가 세상의 꽃들과 들풀,
숲의 색을 모두 훔쳐올 테니
전부 그대의 것 하십시오
그러니 그대는 나의 여름이 되세요

아주 가끔씩은,

권 글

아주 가끔씩은,
별과 바람이 스쳐 지나가는
높고 깊은 그 언덕들 너머
나를 괴롭히는 근심과 괴로움
아득히 저 멀리 던져버리고
따스한 햇살의 그을림과
포근한 바람의 속삭임에 기대
내 마음 온전히 쉬어가고 싶다.

권글

아주 가끔씩은,
별과 바람이 스쳐 지나가는
높고 깊은 그 언덕들 너머
나를 괴롭히는 근심과 괴로움
아득히 저 멀리 던져버리고
따스한 햇살의 그을림과
포근한 바람의 속삭임에 기대
내 마음 온전히 쉬어가고 싶다.

권글

아주 가끔씩은,
별과 바람이 스쳐 지나가는
높고 깊은 그 언덕들 너머
나를 괴롭히는 근심과 괴로움
아득히 저 멀리 던져버리고
따스한 햇살의 그을림과
포근한 바람의 속삭임에 기대
내 마음 온전히 쉬어가고 싶다

긴글

서서히 스며들어 깊은 인연으로 남을 수 있기를
우연히 다시 만났을 때 서로가 웃을 수 있기를
좋은 기억부터 생각날 수 있는 사람이기를

권글

서서히 스며들어 깊은 인연으로 남을 수 있기를
우연히 다시 만났을 때 서로가 웃을 수 있기를
좋은 기억부터 생각날 수 있는 사람이기를

권글

서서히 스며들어 깊은 인연으로 남을 수 있기를
우연히 다시 만났을 때 서로가 웃을 수 있기를
좋은 기억부터 생각날 수 있는 사람이기를

끝글

서서히 스며들어 깊은 인연으로 남을 수 있기를
우연히 다시 만났을 때 서로가 웃을 수 있기를
좋은 기억부터 생각날 수 있는 사람이기를

한글

빠른 걸음보다는

권 글

빠른 걸음보다는 바른 걸음으로
사치한 삶보다는 가치 있는 삶으로
자만보다는 낭만으로 살아가기를

권글

빠른 걸음보다는 바른 걸음으로
사치한 삶보다는 가치 있는 삶으로
자만보다는 낭만으로 살아가기를

권굴

빠른 걸음보다는 바른 걸음으로
사치한 삶보다는 가치 있는 삶으로
자만보다는 낭만으로 살아가기를

완료

오늘 밤 자기 전에 할 일

홍 현 태

오늘 밤 자기 전에 할 일

1. 걱정하지 않기
2. 후회하지 않기
3. 자책하지 않기
4. 예쁜 꿈 꾸기

홍현태

오늘 밤 자기 전에 할 일
1. 걱정하지 않기
2. 후회하지 않기
3. 자책하지 않기
4. 예쁜 꿈 꾸기

홍현태

오늘 밤 자기 전에 할 일
1. 걱정하지 않기
2. 후회하지 않기
3. 자책하지 않기
4. 예쁜 꿈 꾸기

홍현태

내가 그렇게 별로인가

홍 현 태

내가 그렇게 별로인가라는
생각이 들게 만드는 사람 말고
내가 그렇게 좋은 사람인가라는
생각이 들게 만드는 사람을 만나세요

홍현태

내가 그렇게 별로인가라는
생각이 들게 만드는 사람 말고
내가 그렇게 좋은 사람인가라는
생각이 들게 만드는 사람을 만나세요

홍현태

내가 그렇게 별로인가라는
생각이 들게 만드는 사람 말고
내가 그렇게 좋은 사람인가라는
생각이 들게 만드는 사람을 만나세요

홍현태

불행했던 1% 시간 때문에
99% 행복한 너의 삶을
망가트리지 않았으면 좋겠어

홍현태

불행했던 1% 시간 때문에
99% 행복한 너의 삶을
망가트리지 않았으면 좋겠어

홍현태

불행했던 1% 시간 때문에
99% 행복한 너의 삶을
망가트리지 않았으면 좋겠어

홍현태

나의 시는 그대이다

나의 시 / 이 경 선

나의 시

이경선

나의 시는 그대이다.
나의 시, 그대가 가득한 까닭은
나의 세상, 온통 그대이기 때문이다.

오후의 햇살도
저녁의 노을도
밤하늘 달빛도

모두 그대이다.
모든 아름다움, 그대로 담았다.
모든 시간에 그대가 있었다.

나의 시는 그대이다.

나의 시

나의 시는 그대이다.
나의 시, 그대가 가득한 까닭은
나의 세상, 온통 그대이기 때문이다.

오후의 햇살도
저녁의 노을도
밤하늘 달빛도

모두 그대이다.
모든 아름다움, 그대로 담았다.
모든 시간에 그대가 있었다.

나의 시는 그대이다.

나의 시

이경선

나의 시는 그대이다.
나의 시, 그대가 가득한 까닭은
나의 세상, 온통 그대이기 때문이다.

오후의 햇살도
저녁의 노을도
밤하늘 달빛도

모두 그대이다.
모든 아름다움, 그대로 담았다.
모든 시간에 그대가 있었다.

나의 시는 그대이다.

꽃이 핀다.
내 마음엔 너가 핀다.
자그마한 꽃망울, 어여쁘다.

봄날, 넌 나의 꽃이 되었다.

너는 나의 봄꽃
너는 나의 설렘이다.

순간의 스침에
이토록 오래 생각한다.
이토록 오래 어여쁘다.

봄꽃 _ 이경선
라블리희 ⦿ made_by.lovelyhee

봄꽃

이경선

꽃이 핀다
내 마음엔 너가 핀다
자그마한 꽃망울, 어여쁘다

봄날, 넌 나의 꽃이 되었다

너는 나의 봄꽃
너는 나의 설렘이다

순간의 스침에
이토록 오래 생각한다
한동안 오래 어여쁘다

봄꽃

이경선

꽃이 핀다
내 마음엔 너가 핀다
자그마한 꽃망울, 어여쁘다

봄날, 넌 나의 꽃이 되었다

너는 나의 봄꽃
너는 나의 설렘이다

순간의 스침에
이토록 오래 생각한다
한동안 오래 어여쁘다

봄꽃

이경선

꽃이 핀다
내 마음엔 너가 핀다
자그마한 꽃망울, 어여쁘다

봄날, 넌 나의 꽃이 되었다

너는 나의 봄꽃
너는 나의 설렘이다

순간의 스침에
이토록 오래 생각한다
한동안 오래 어여쁘다

비가 내리던 날
내 곁 너가 있던 날

마음 가득 사랑비가 내렸다.

사랑비 / 이경선

사랑비

이경선

비가 내리던 날

빗소리가 좋아
문득
너를 바라보았다

나의 사랑이었다
작고 어여쁜

비가 내리던 날
내 곁 너가 있던 날

마음 가득 사랑비가 내렸다

사랑비

이경선

비가 내리던 날

빗소리가 좋아
문득
너를 바라보았다

나의 사랑이었다
작고 어여쁜

비가 내리던 날
내 곁 너가 있던 날

마음 가득 사랑비가 내렸다

사랑비

이청신

비가 내리던 날

빗소리가 좋아
문득
너를 바라보았다

나의 사랑이었다
작고 이여쁜

비가 내리던 날
내 곁 너가 있던 날

마음 가득 사랑비가 내렸다

참으로 당신과 함께 걷고 싶은 길이었습니다
참으로 당신과 함께 앉고 싶은 잔디였습니다
당신과 함께 걷다 앉았다 하고 싶은
나무 골목길 분수의 잔디
노란 밀감나무 아래 빈 벤치들이었습니다

조병화, 산책 중에서

입뚜 그리고 쓰다 ⓐyl-danmuji_ipddoo

수강생 '입뚜' 님의 작품

산책 중에서

조병화

참으로 당신과 함께 걷고 싶은 길이었습니다
참으로 당신과 함께 앉고 싶은 잔디였습니다
당신과 함께 걷다 앉았다 하고 싶은
나무 골목길 분수의 잔디
노란 밀감나무 아래 빈 벤치들이었습니다
...

산책 중에서

조병화

참으로 당신과 함께 걷고 싶은 길이었습니다
참으로 당신과 함께 앉고 싶은 잔디였습니다
당신과 함께 걷다 앉았다 하고 싶은
나무 골목길 분수의 잔디
노란 밀감나무 아래 빈 벤치들이었습니다

...

산책 중에서

조병화

참으로 당신과 함께 걷고 싶은 길이었습니다
참으로 당신과 함께 앉고 싶은 잔디였습니다
당신과 함께 걷다 앉았다 하고 싶은
나무 골목길 분수의 잔디
노란 밀감나무 아래 빈 벤치들이었습니다

...

　　내가 맨 처음 그대를 보았을 땐
세상엔 아름다운 사람도 살고 있구나 생각하였지요.

초상 / 조 병 화

초상

조병화

내가 맨 처음 그대를 보았을 땐
세상엔 아름다운 사람도 살고 있구나 생각하였지요

두 번째 그대를 보았을 땐
사랑하고 싶어졌지요

번화한 거리에서 다시 내가 그대를 보았을 땐
남모르게 호사스런 고독을 느꼈지요

그리하여 마지막 내가 그대를 만났을 땐
아주 잊어버리자고 슬퍼하며
미친 듯이 바다 기슭을 달음질쳐 갔습니다

초상

조병화

내가 맨 처음 그대를 보았을 땐
세상엔 아름다운 사람도 살고 있구나 생각하였지요

두 번째 그대를 보았을 땐
사랑하고 싶어졌지요

번화한 거리에서 다시 내가 그대를 보았을 땐
남모르게 호사스런 고독을 느꼈지요

그리하여 마지막 내가 그대를 만났을 땐
아주 잊어버리자고 슬퍼하며
미친 듯이 바다 기슭을 달음질쳐 갔습니다

초상

조병화

내가 맨 처음 그대를 보았을 땐
세상엔 아름다운 사람도 살고 있구나 생각하였지요

두 번째 그대를 보았을 땐
사랑하고 싶어졌지요

번화한 거리에서 다시 내가 그대를 보았을 땐
남모르게 호사스런 고독을 느꼈지요

그리하여 마지막 내가 그대를 만났을 땐
아주 잊어버리자고 슬퍼하며
미친 듯이 바다 기슭을 달음질쳐 갔습니다

일을 마치고 내 죽는 날 아침에는
서럽지도 않는 가랑잎이 떨어질 텐데……

나를 부르지 마오.

무서운 시간 / 윤 동 주

무서운 시간

윤동주

거 나를 부르는 것이 누구요,

가랑잎 이파리 푸르러 나오는 그늘인데,
나 아직 여기 호흡이 남아 있소.

한 번도 손 들어 보지 못한 나를
손 들어 표할 하늘도 없는 나를

어디에 내 한 몸 둘 하늘이 있어
나를 부르는 것이오.

일을 마치고 내 죽는 날 아침에는
서럽지도 않는 가랑잎이 떨어질 텐데……

나를 부르지 마오.

무서운 시간

윤동주

거 나를 부르는 것이 누구요,

가랑잎 이파리 푸르러 나오는 그늘인데,
나 아직 여기 호흡이 남아 있소.

한 번도 손 들어 보지 못한 나를
손 들어 표할 하늘도 없는 나를

어디에 내 한 몸 둘 하늘이 있어
나를 부르는 것이오.

일을 마치고 내 죽는 날 아침에는
서럽지도 않는 가랑잎이 떨어질 텐데……

나를 부르지 마오.

무서운 시간

윤동주

거 나를 부르는 것이 누구요,

가랑잎 이파리 푸르러 나오는 그늘인데,
나 아직 여기 호흡이 남아 있소.

한 번도 손 들어 보지 못한 나를
손 들어 표할 하늘도 없는 나를

어디에 내 한 몸 둘 하늘이 있어
나를 부르는 것이오.

일을 마치고 내 죽는 날 아침에는
서럽지도 않는 가랑잎이 떨어질 텐데……

나를 부르지 마오.

달같이

윤 동 주

달같이

윤동주

연륜이 자라듯이
달이 자라는 고요한 밤에
달같이 외로운 사랑이
가슴 하나 뻐근히
연륜처럼 피어나간다

달같이

윤동주

연륜이 자라듯이
달이 자라는 고요한 밤에
달같이 외로운 사랑이
가슴 하나 뻐근히
연륜처럼 피어나간다

달같이

윤동주

연륜이 자라듯이
달이 자라는 고요한 밤에
달같이 외로운 사랑이
가슴 하나 뻐근히
연륜처럼 피어나간다

봄밤

김소월

실버드나무의 거무스레한 머릿결인
낡은 가지에
제비의 넓은 깃나래의
감색 치마에
술집의 창 옆에, 보아라, 봄이 앉았지
않는가.

소리도 없이 바람은 불며, 울며,
한숨지어라
아무런 줄도 없이 섧고 그리운 새카만 봄밤
보드라운 습기는 떠돌며 땅을 덮어라.

반딧불 ⓘ banditbul0

봄밤

김소월

실버드나무의 거무스레한 머릿결인 낡은 가지에
제비의 넓은 깃나래의 감색 치마에
술집의 창 옆에, 보아라, 봄이 앉았지 않은가.

소리도 없이 바람은 불며, 울며, 한숨지어라
아무런 줄도 없이 섧고 그리운 새카만 봄밤
보드라운 습기는 떠돌며 땅을 덮어라.

봄밤

김소월

실버드나무의 거무스레한 머릿결인 낡은 가지에
제비의 넓은 깃나래의 감색 치마에
술집의 창 옆에, 보아라, 봄이 앉았지 않은가.

소리도 없이 바람은 불며, 울며, 한숨지어라
아무런 줄도 없이 섧고 그리운 새카만 봄밤
보드라운 습기는 떠돌며 땅을 덮어라.

봄밤

김소월

실버드나무의 거무스레한 머릿결인 낡은 가지에
제비의 넓은 깃나래의 감색 치마에
술집의 창 옆에, 보아라, 봄이 앉았지 않은가.

소리도 없이 바람은 불며, 울며, 한숨지어라
아무런 줄도 없이 섧고 그리운 새카만 봄밤
보드라운 습기는 떠돌며 땅을 덮어라.

애달피 고운 비는 그어 오지만
내 몸은 꽃자리에 주저앉아 우노라.

봄비 / 김 소 월

봄비

김소월

어룰없이 지는 꽃은 가는 봄인데
어룰없이 오는 비에 봄은 울어라.
서럽다. 이 나의 가슴속에는!
보라, 높은 구름 나무의 푸릇한 가지.
그러나 해 늦으니 어스름인가
애달피 고운 비는 그어 오지만
내 몸은 꽃자리에 주저앉아 우노라.

봄비

김소월

어룰없이 지는 꽃은 가는 봄인데
어룰없이 오는 비에 봄은 울어라.
서럽다. 이 나의 가슴속에는!
보라, 높은 구름 나무의 푸릇한 가지.
그러나 해 늦으니 어스름인가
애달피 고운 비는 그어 오지만
내 몸은 꽃자리에 주저앉아 우노라.

봄비

김소월

어룰없이 지는 꽃은 가는 봄인데
어룰없이 오는 비에 봄은 울어라
서럽다 이 나의 가슴속에는!
보라, 높은 구름 나무의 푸릇한 가지
그러나 해 늦으니 어스름인가
애달피 고운 비는 그어 오지만
내 몸은 꽃자리에 주저앉아 우노라.

짧은 글 / 긴 여운

죽느냐 사느냐, 그것이 문제로다

셰익스피어 / 햄릿

죽느냐 사느냐, 그것이 문제로다.
가혹한 운명의 화살을 맞고도
죽은 듯 참아야 하는가.
아니면 성난 파도처럼 밀려드는 재앙과 싸워
물리쳐야 하는가

셰익스피어/ 햄릿

죽느냐 사느냐, 그것이 문제로다.
가혹한 운명의 화살을 맞고도
죽은 듯 참아야 하는가.
아니면 성난 파도처럼 밀려드는 재앙과 싸워
물리쳐야 하는가

셰익스피어 / 햄릿

죽느냐 사느냐, 그것이 문제로다.
가혹한 운명의 화살을 맞고도
죽은 듯 참아야 하는가.
아니면 성난 파도처럼 밀려드는 재앙과 싸워
물리쳐야 하는가

셰익스피어 / 햄릿

밤 촛불은 스러지고,
유쾌한 낮의 신이 안개낀 산마루에
발끝으로 서있답니다.

나는 떠나서 살거나, 남아서 죽어야만 하겠지요.

셰익스피어/로미오와 줄리엣

밤 촛불은 스러지고,
유쾌한 낮의 신이 안개낀 산마루에
발끝으로 서있답니다
나는 떠나서 살거나, 남아서 죽어야만 하겠지요

셰익스피어 / 로미오와 줄리엣

밤 촛불은 스러지고,
유쾌한 낮의 신이 안개낀 산마루에
발끝으로 서있답니다
나는 떠나서 살거나, 남아서 죽어야만 하겠지요

셰익스피어/로미오와 줄리엣

밤 촛불은 스러지고,
유쾌한 낮의 신이 안개낀 산마루에
발끝으로 서있답니다
나는 떠나서 살거나, 남아서 죽어야만 하겠지요

셰익스피어/로미오와 줄리엣

새는 알에서 나오려고 투쟁한다.

헤르만 헤세/데미안

새는 알에서 나오려고 투쟁한다.
알은 세계이다.
태어나려고 하는 자는
한 세계를 깨뜨리지 않으면 안된다.
새는 신에게 날아간다.
신의 이름은 아브락사스다.

헤르만 헤세/데미안

새는 알에서 나오려고 투쟁한다.
알은 세계이다.
태어나려고 하는 자는
한 세계를 깨뜨리지 않으면 안된다.
새는 신에게 날아간다.
신의 이름은 아브락사스다.

헤르만 헤세/데미안

새는 알에서 나오려고 투쟁한다.
알은 세계이다.
태어나려고 하는 자는
한 세계를 깨뜨리지 않으면 안된다.
새는 신에게 날아간다.
신의 이름은 아브락사스다.

헤르만 헤세/데미안

뒤에서 말하는 사람들 신경쓰지 말아라.
그들이 너의 뒤에 있는 이유다.
우리가 바람을 바꿀 수는 없지만,
돛을 다르게 펼 수는 있다

아리스토텔레스

숲을 거니네, 나 홀로 아무것도 찾지 않는 것,
그것이 내 참뜻이었다네.

볼프강 괴테

뒤에서 말하는 사람들 신경쓰지 말아라.
그들이 너의 뒤에 있는 이유다.
우리가 바람을 바꿀 수는 없지만,
돛을 다르게 펼 수는 있다

아리스토텔레스

숲을 거니네, 나 홀로 아무것도 찾지 않는 것,
그것이 내 참뜻이었다네.

볼프강 괴테

뒤에서 말하는 사람들 신경쓰지 말아라
그들이 너의 뒤에 있는 이유다.
우리가 바람을 바꿀 수는 없지만,
돛을 다르게 펼 수는 있다

아리스토텔레스

숲을 거니네, 나 홀로 아무것도 찾지 않는 것,
그것이 내 참뜻이었다네.

볼프강 괴테

여전할 것인가 역전할 것인가

신은 버틸 수 있는 만큼의 시련을 주신다는데,
날 이만큼 강한 사람으로 보신건지 묻고 싶다.

여전할 것인가 역전할 것인가

신은 버틸 수 있는 만큼의 시련을 주신다는데,
날 이만큼 강한 사람으로 보신건지 묻고 싶다.

여전할 것인가 역전할 것인가

신은 버틸 수 있는 만큼의 시련을 주신다는데,
날 이만큼 강한 사람으로 보신건지 묻고 싶다.

모든 꽃이 봄에 피지는 않아요

영화 / 로맨틱 홀리데이

모든 꽃이 봄에 피지는 않아요

영화 / 로맨틱 홀리데이 명대사

모든 꽃이 전성기와 피는 시기가 다르듯
당신의 인생에도 언제 잠재력이 터지고
전성기가 언제 올지도 모르는 거예요.
그러니까 지금 당장 당신이 생각하는
뭔가가 그려지지 않더라도
절대 포기하지 말고
남이랑 비교도 말고
당신만의 꽃을 피울 시기를 기다렸으면 좋겠어요.
당신은 반드시 해낼 거예요.

전 당신이 해낼 거라 믿어요.

모든 꽃이 봄에 피지는 않아요

영화 / 로맨틱 홀리데이 명대사

모든 꽃이 전성기와 피는 시기가 다르듯
당신의 인생에도 언제 잠재력이 터지고
전성기가 언제 올지도 모르는 거예요.
그러니까 지금 당장 당신이 생각하는
뭔가가 그려지지 않더라도
절대 포기하지 말고
남이랑 비교도 말고
당신만의 꽃을 피울 시기를 기다렸으면 좋겠어요.
당신은 반드시 해낼 거예요.

전 당신이 해낼 거라 믿어요.

모든 꽃이 봄에 피지는 않아요

영화 / 로맨틱 홀리데이 명대사

모든 꽃이 전성기와 피는 시기가 다르듯
당신의 인생에도 언제 잠재력이 터지고
전성기가 언제 올지도 모르는 거예요.
그러니까 지금 당장 당신이 생각하는
뭔가가 그려지지 않더라도
절대 포기하지 말고
남이랑 비교도 말고
당신만의 꽃을 피울 시기를 기다렸으면 좋겠어요.
당신은 반드시 해낼 거예요.

전 당신이 해낼 거라 믿어요.

내일은 안 봐야지
내일은 안 봐야지

그깟 공놀이

야구

공 하나 못 잡고
공 하나 못 치고
공 하나 못 던지는 걸

내일은 안 봐야지
내일은 안 봐야지
오늘 선발은 누구냐
이 유망주 터질 때가 됐어
터지는 건 내 마음

그깟 공놀이

작자 미상

야구

공 하나 못 잡고
공 하나 못 치고
공 하나 못 던지는 걸

내일은 안 봐야지
내일은 안 봐야지
오늘 선발은 누구냐
이 유망주 터질 때가 됐어
터지는 건 내 마음

그깟 공놀이

야구

공 하나 못 잡고
공 하나 못 치고
공 하나 못 던지는 걸

내일은 안 봐야지
내일은 안 봐야지
오늘 선발은 누구냐
이 유망주 터질 때가 됐어
터지는 건 내 마음

그깟 공놀이

이 책에 수록된 작품

작품 출처는 이 책에 나오는 순서대로 소개를 합니다.
출처 내용은 '저자명, 작품명, 도서명, 출판사명, 발행 연도'입니다.

안리타, 구겨진 편지는 고백하지 않는다, 구겨진 편지는 고백하지 않는다, 디자인이음, 2019

안리타, Nostalgie, 구겨진 편지는 고백하지 않는다, 디자인이음, 2019

안리타, Meer, 구겨진 편지는 고백하지 않는다, 디자인이음, 2019

안리타, 꽃의 울음, 구겨진 편지는 고백하지 않는다, 디자인이음, 2019

안리타, 산책, 구겨진 편지는 고백하지 않는다, 디자인이음, 2019

안리타, 다음의 것들을 그리워하기 시작한다, 구겨진 편지는 고백하지 않는다, 디자인이음, 2019

차정은, 토마토 레시퍼, 토마토 컵라면, 부크크, 2023

차정은, 토마토 컵라면, 토마토 컵라면, 부크크, 2023

차정은, 토마토 소년, 토마토 컵라면, 부크크, 2023

차정은, 사계의 꽃집, 토마토 컵라면, 부크크, 2023

차정은, 청춘을 맞이하는 자세, 토마토 컵라면, 부크크, 2023

차정은, 새까만 달동네, 토마토 컵라면, 부크크, 2023

차정은, 어항별 : 어항에 갇혀 맴도는 향기, 토마토 컵라면, 부크크, 2023

정철, 고래를 사랑하는 법, 내 머리 사용법 - Ver 2.0, 허밍버드, 2015

서덕준, 도둑이 든 여름, 그대는 나의 여름이 되세요, 위즈덤하우스, 2023, p.80

권글, 아주 가끔씩은, 인스타그램 @kwongeul

권글, 서서히 스며들어, 인스타그램 @kwongeul

권글, 빠른 걸음보다는, 인스타그램 @kwongeul

홍현태, 오늘 밤 자기 전에 할 일, 인스타그램 @hong.h.tae

홍현태, 내가 그렇게 별로인가, 인스타그램 @hong.h.tae

홍현태, 불행했던 1% 시간 때문에, 인스타그램 @hong.h.tae

낸시 마이어스, 모든 꽃이 봄에 피지는 않아요, 영화 로맨틱 홀리데이, 2006

이경선, 나의 시, 그대 꽃처럼 내게 피어났으니, 꿈공장플러스, 2020

이경선, 봄꽃, 그대 꽃처럼 내게 피어났으니, 꿈공장플러스, 2020

이경선, 사랑비, 그대 꽃처럼 내게 피어났으니, 꿈공장플러스, 2020

조병화, 산책, 길, 동문선, 1987

조병화, 초상, 낮은 목소리로 : 臨在와 不在, 중앙문화사, 1962

이 책에 수록된 작품들은 저작자, 출판사, 관련 저작권 협회를 통해 수록 허가를 받았음을 알려드립니다.
수록 허가 및 수록을 위해 도움을 주신 작가님과 관계자 여러분들께 감사 인사를 드립니다.
수록과 관련해 확인이 부족하거나 누락된 경우에는 시원북스 이메일(siwonbooks@siwonschool.com)로 연락을 부탁드립니다.

NEW 미꽃체 필사 노트

초판 1쇄 발행 2024년 5월 28일
초판 6쇄 발행 2024년 6월 17일

지은이 미꽃 최현미
펴낸곳 ㈜에스제이더블유인터내셔널
펴낸이 양홍걸 이시원

홈페이지 siwonbooks.com
블로그 · 인스타 · 페이스북 siwonbooks
주소 서울시 영등포구 영신로 166 시원스쿨
구입 문의 02)2014-8151
고객센터 02)6409-0878

ISBN 979-11-6150-846-7 13640

이 책은 저작권법에 따라 보호받는 저작물이므로 무단복제
와 무단전재를 금합니다. 이 책 내용의 전부 또는 일부를 이
용하려면 반드시 저작권자와 ㈜에스제이더블유인터내셔널
의 서면 동의를 받아야 합니다.

시원북스는 ㈜에스제이더블유인터내셔널의 단행본 브랜드
입니다.

독자 여러분의 투고를 기다립니다.
책에 관한 아이디어나 투고를 보내주세요.
siwonbooks@siwonschool.com

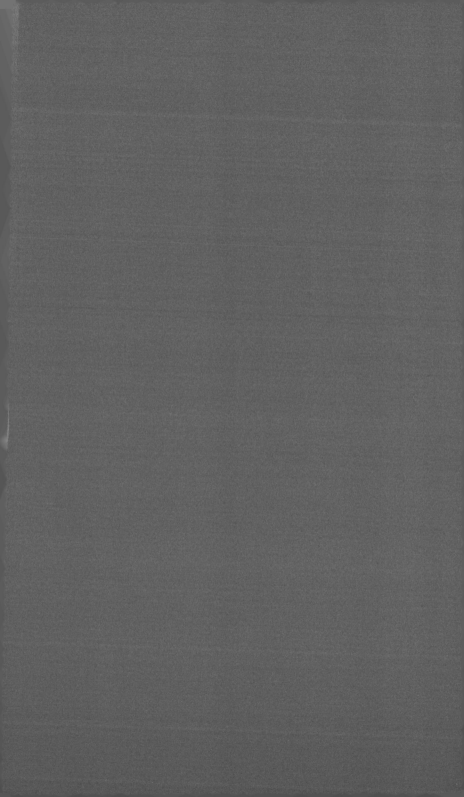